韩艺兰 编著

给孩子的趣味乐理

全国百佳图书出版单位

化学工业出版社

·北京·

图书在版编目（CIP）数据

给孩子的趣味乐理/韩艺兰编著．—北京：化学
工业出版社，2022.11
ISBN 978-7-122-42183-8

Ⅰ．①给… Ⅱ．①韩… Ⅲ．①基本乐理-儿童教育-
教材 Ⅳ．①J613

中国版本图书馆CIP数据核字（2022）第171679号

责任编辑：田欣炜 李 辉 　　　　　　装帧设计：普闻文化
责任校对：张茜越 　　　　　　　　　　插画设计：姜梅梅

出版发行：化学工业出版社（北京市东城区青年湖南街13号 　邮政编码100011）
印 　　装：北京新华印刷有限公司
880mm×1230mm　1/16　印张4　2023年1月北京第1版第1次印刷

购书咨询：010–64518888 　　　　　　　售后服务：010–64518899
网 　　址：http://www.cip.com.cn
凡购买本书，如有缺损质量问题，本社销售中心负责调换。

定 　价：39.80元 　　　　　　　　　　　　　版权所有 　违者必究

前言

　　音乐是我们一生中不可缺少的一部分，喜欢音乐更是孩子的天性。学音乐对于孩子的成长来说好处非常多，如在学习过程中可以训练孩子的反应能力、记忆力、身体协调能力等。想要表演出完整的音乐作品，首先要训练出强大的读谱能力，而读谱能力离不开扎实的乐理功底。有了这个乐理功底，才能够迅速、准确地反映出乐谱中所给出的重要信息，才能正确地演奏乐曲。

　　乐理是入门课程，是基础学科。它涵盖了音高、节奏、调式、音乐术语等乐谱表面所能看到的最基本的理论知识。学好乐理知识，有了基本功，才能进一步做出情感的表达。

　　在学习乐理的过程中，我们经常会遇到很多困难。比如，理论知识枯燥无趣，好多知识点理解不到位、记不牢等，导致孩子无法专心学习，甚至是不愿意学乐理。为了避免出现这种情况，也为了更快乐地学好乐理，本人专门为孩子们编写了这本《给孩子的趣味乐理》。本书不仅专业系统地讲解了重要的乐理知识，而且增添了很多趣味性。书中有大量精美的插画和生动的讲解，启发孩子的想象，其最终目的就是让孩子能够提高兴趣，更轻松地掌握课程内容，减少学习过程中的枯燥乏味。

《给孩子的趣味乐理》全书共有27课，从最基本的乐理知识开始，以循序渐进、由浅入深的方式讲解。课程内容包括五线谱、音高、休止符、拍号、节奏、调式、变音记号、音乐术语等音乐知识，同时根据音乐学院的"音乐基础知识考试"编写了与之相关的内容。在学完本书后，学生能够更好地衔接音基考级的内容。

本书适合作为音乐老师、亲子教学、幼儿园、小学上课的教材使用。希望它能够帮助孩子们在快乐中学习音乐，轻松学到乐理知识，也希望本书能够成为各位老师和家长的得力助手。

2022年8月
韩艺兰/中央音乐学院视唱练耳专业

目录 Contents

目录 Contents

music

目录 Contents

music

第 1 课 认识五线谱 ▶

小朋友们，今天我们一起来认识一下五线谱吧。

五线谱是由五条平行的横线和四个间组成的，这些线和间是按照自下而上的顺序计算的。

 我们先来认识五线谱中的五条线是什么样子吧！

提示　小朋友可以一边数五条线一边描写指尖上的数字。

第五线 ————————————
第四线 ————————————
第三线 ————————————
第二线 ————————————
第一线 ————————————

右手

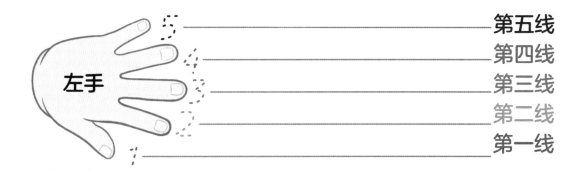

左手

第五线
第四线
第三线
第二线
第一线

 五线谱中的四个间是指线与线之间形成的空隙。那我们一起来看看四个间分别在什么位置吧！

提示　数一数四个间，并描写数字。

左手　　　　　　　　　　　　　　　　　　　右手

第四间
第三间
第二间
第一间

 标记过高的音或过低的音，需要在五线谱上方或下方加上许多小短线。它们分别叫作上加线或下加线，由于加线所产生的间叫作上加间或下加间。

上加线 { 上加三线→ ──────────── ←上加三间 }
上加二线→ ──────────── ←上加二间 } 上加间
上加一线→ ──────────── ←上加一间 }

第五线 ────────────
第四线 ──────────── 第四间
第三线 ──────────── 第三间
第二线 ──────────── 第二间
第一线 ──────────── 第一间

下加线 { 下加一线→ ──────────── ←下加一间 }
下加二线→ ──────────── ←下加二间 } 下加间
下加三线→ ──────────── ←下加三间 }

第 ② 课　认识谱号 ▶

在五线谱上为了确定音的高低，会遇见三种常见的谱号，接下来我们一起来学习一下这三种不同的谱号吧！

 高音谱号(G谱号)：

高音谱表：

高音谱号是从五线谱的二线（G）开始画的，又由于高音谱表二线上的音名是G，所以高音谱号还有另外一个名字，叫作G谱号。

提示　看到高音谱号，小朋友们能联想到什么呢？发挥一下你们的想象力吧！

棒棒糖　　　　盘羊　　　　蜗牛

 低音谱号(F谱号)：

低音谱表：

低音谱号是从五线谱的四线（F）开始画的，又由于低音谱表四线上的音名是F，所以低音谱号也叫F谱号。

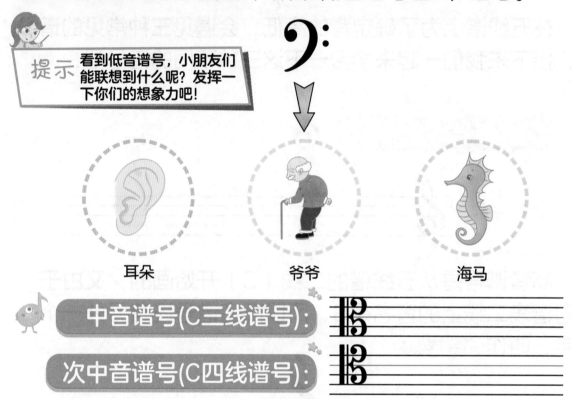

提示　看到低音谱号，小朋友们能联想到什么呢？发挥一下你们的想象力吧！

耳朵　　　　爷爷　　　　海马

中音谱号(C三线谱号)：

次中音谱号(C四线谱号)：

中音谱号或次中音谱号统称为C谱号，C谱号中的"C"表示小字一组的C，C谱号可以在五线谱的任何一条线上使用。

中音谱号常为中提琴、中音长号等乐器所用。

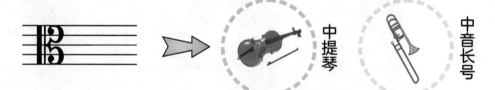

中提琴　　中音长号

次中音谱号常为大提琴、大管等乐器所用。

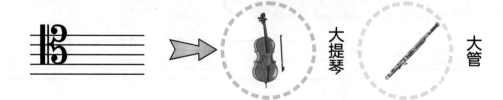

大提琴　　大管

第 ③ 课　四分音符与全音符 ▶

今天我们一起来学习音符吧。音符是记录不同长短音进行的符号，可以分成三个部分：符头（●或○）、符干（│）和符尾（ ）或 ）。

下面我们就来分别认识一下四分音符和全音符，学习如何书写，它们分别数几拍。

四分音符

一个月饼可以表示一拍。

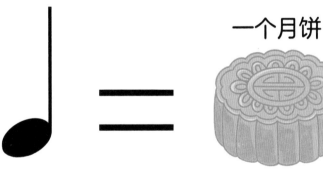

一个月饼

♩ 时值：一拍

时值表示音符持续的时间，四分音符要保持一拍，注意每一拍的时值要均等，速度要保持一致，不能忽快忽慢。

♩ 打拍图示： ∨

读：**da**

"∨"表示打一拍，打拍时可以拍桌子或拍手，在手打拍的同时嘴里要读"da"。

四分音符书写顺序：

①画圈　　　　②涂色　　　　③画符干

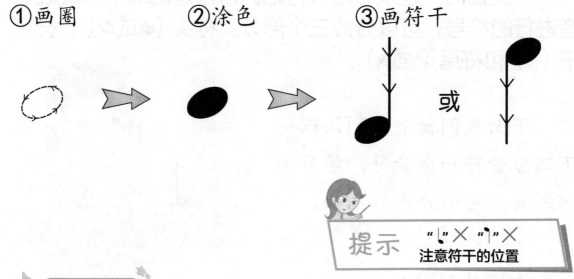

或

提示　"♩"✕ "♪"✕
注意符干的位置

全音符

全音符拥有四个月饼，所以要保持四拍。

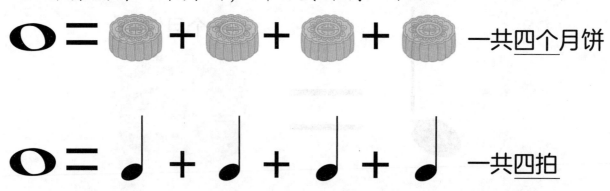

一共四个月饼

一共四拍

○ 时值：四拍　　　○ 打拍图示：∨ ∨ ∨ ↗

读：da — — —

以四分音符为一拍，要保持四拍。

按照"∨ ∨ ∨ ↗"匀速打拍四次，读"da"时要保持四拍。或者可以读"da 2 3 4"，提醒自己全音符是要保持四拍的。

第 4 课 二分音符与附点二分音符 ▶

今天我们继续学习新的音符：二分音符和附点二分音符。学习过程中请小朋友观察一下二分音符和附点二分音符有什么区别，和四分音符又有什么区别。

二分音符

二分音符拥有两个月饼，要保持两拍。

♩ = 🥮 + 🥮 —— 一共**两个**月饼

♩ = ♩ + ♩ —— 一共**两拍**

♩ 时值：两拍

♩ 打拍图示：⌄ ↗ ⌄ ↗

读：**da —**

按照 "⌄ ↗ ⌄ ↗" 匀速打拍两次，读 "da" 时要保持两拍。或者可以读 "da 2"，提醒自己二分音符要保持两拍。

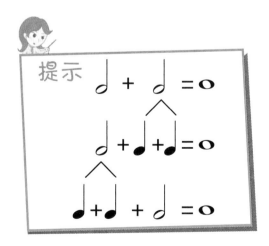

提示

♩ + ♩ = o

♩ + ♩ + ♩ = o

♩ + ♩ + ♩ = o

附点二分音符

符头右边的小圆点叫作附点，附点的时值是原有音符时值的一半。

附点二分音符中的附点是一拍，加上原有音符的时值两拍，那么附点二分音符的时值为三拍。

♩. = ♩ + ♩ = 一共三拍

(♩ + ♩)

♩. = 🥮 + 🥮 + 🥮 = 一共三个月饼

♩. = ♩ + ♩ + ♩ = 一共三拍

♩. 时值：三拍

♩. 打拍图示：∨ ∨ ∨↗

读：da — —

按照"∨ ∨ ∨↗"匀速打拍三次，读"da"时要保持三拍。或者可以读"da 2 3"，提醒自己附点二分音符要保持三拍。

提示

♩. + ♩ = o

♩ + ♩. = o

第 **5** 课　高音谱表上的 Do、Re、Mi、Fa、Sol

　　今天我们一起来学习一下高音谱表上的五个音：Do、Re、Mi、Fa、Sol。大家要记住这些音在琴键上分别在什么位置，并学习这些音的唱名和音名。

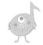　看下面的图，这五个音在琴键和高音谱表上分别在什么位置？

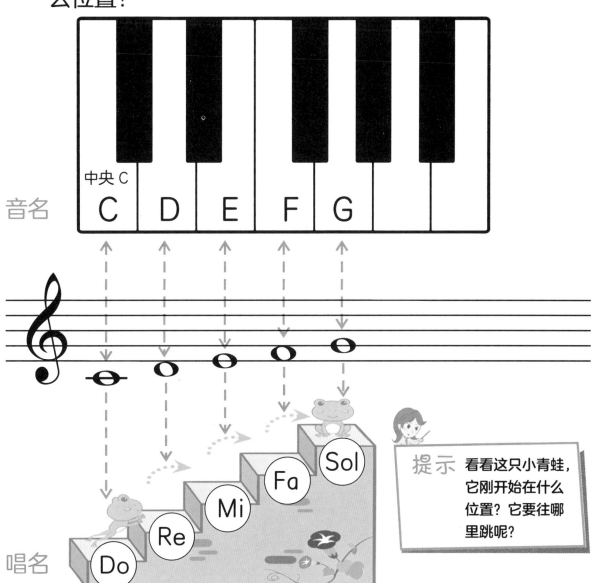

音名　中央C　C　D　E　F　G

唱名　Do　Re　Mi　Fa　Sol

提示　看看这只小青蛙，它刚开始在什么位置？它要往哪里跳呢？

我们之前学习了"𝅝、𝅗𝅭、𝅗𝅥、♩"几种不同的节奏。下面请小朋友对照琴键图，把不同节奏的音高唱一唱。

时值： 4 3 2 1

时值： 4 3 2 1

时值： 4 3 2 1

时值： 4 3 2 1

时值： 4 3 2 1

第 6 课 低音谱表上的 Do、Si、La、Sol、Fa

这节课继续来学习新的音高——低音谱表上的Do、Si、La、Sol、Fa。思考一下，它们与高音谱表上的五个音有什么区别？

看下面的图，这五个音在琴键和低音谱表上分别在什么位置？

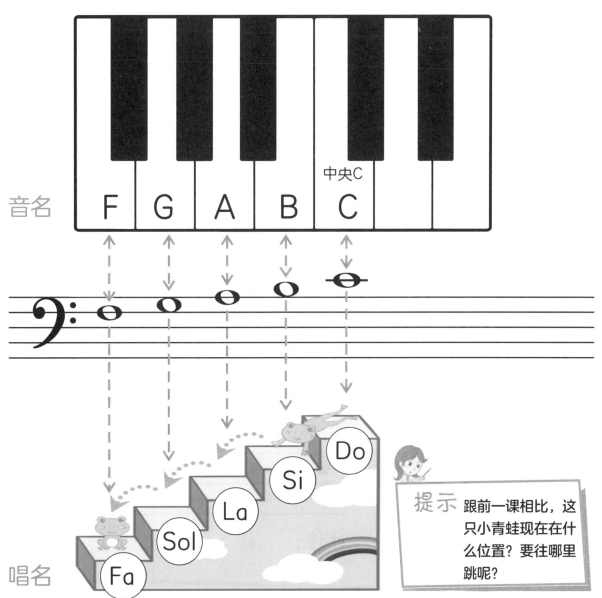

提示 跟前一课相比，这只小青蛙现在在什么位置？要往哪里跳呢？

下面请小朋友对照琴键图，把不同节奏的音高唱一唱。

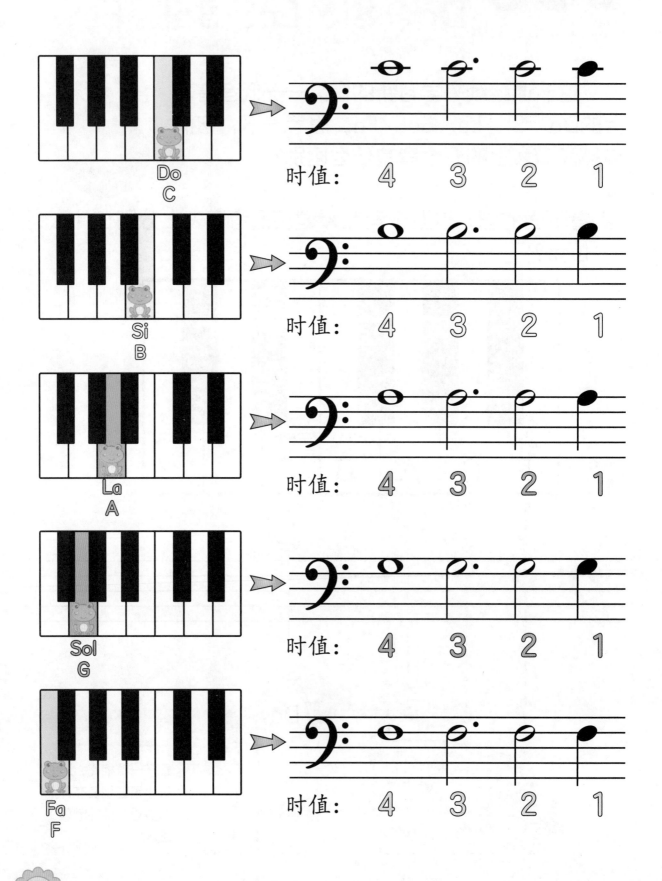

时值： 4 3 2 1

时值： 4 3 2 1

时值： 4 3 2 1

时值： 4 3 2 1

时值： 4 3 2 1

小节线、小节、段落线 与终止线

今天我们一起来学习一下小节线、小节、段落线、终止线。请小朋友记住它们分别代表什么意思，用在哪里。

小节线

乐曲中有强拍和弱拍，它们会按照一定的次序循环重复，小节线要写在强拍前面。

（强拍和弱拍会在第10课讲解）

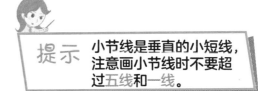

提示　小节线是垂直的小短线，注意画小节线时不要超过五线和一线。

小节线　　小节线　　小节线

小节

从一个小节线到下一个小节线之间的部分叫作小节。

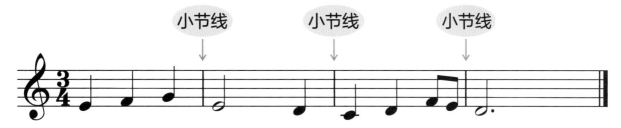

小节　　小节　　小节　　小节

第一小节　　第二小节　　第三小节　　第四小节

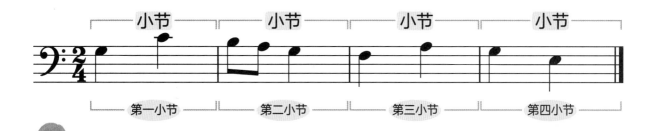

提示　我们一起来数一数，一共有多少小节？

段落线

段落线一般在乐曲中有明显分段的地方使用，用双小节线来表示。

段落线

终止线

终止线是在乐曲终止的地方使用的。

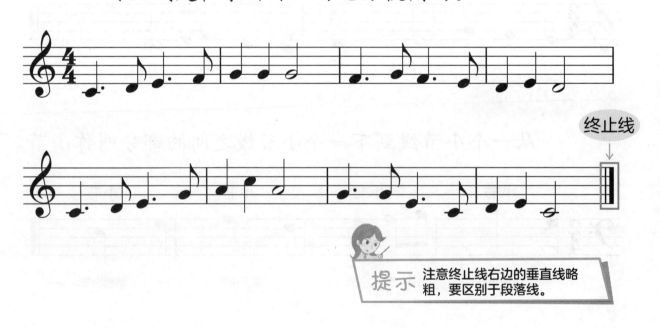

终止线

提示 注意终止线右边的垂直线略粗，要区别于段落线。

第 8 课 力度记号 ▶

力度表示乐曲中音的强弱程度。力度与音乐中的其他要素一样，是不可缺少的一部分，它可以更好地表达音乐情感，表现音乐形象。这节课我们要学习几种最常见的力度记号。

 逐渐改变力度的记号

crescendo　渐强

diminuendo　渐弱

固定力度的记号

ff （fortissimo）很强

pp （pianissimo）很弱

f （forte）强

p （piano）弱

mf （mezzo forte）中强

mp （mezzo piano）中弱

力度级别由强到弱的排列顺序：

$$ff > f > mf > mp > p > pp$$

强用大喇叭表示

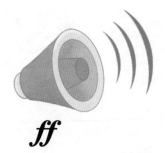
ff

f

mf

弱用小喇叭表示

mp

p

pp

第 9 课 高音谱表上的La、Si、Do与 低音谱表上的Mi、Re、Do ▶

我们已经学完了高、低音谱表上的五个音，这节课继续来学习新的音高。

高音谱表上的La、Si、Do

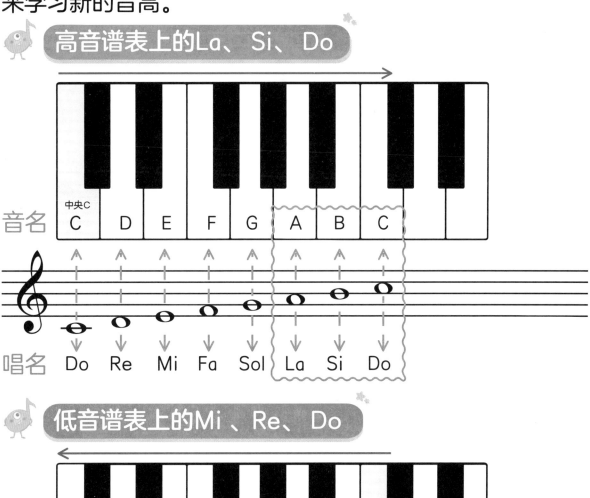

低音谱表上的Mi、Re、Do

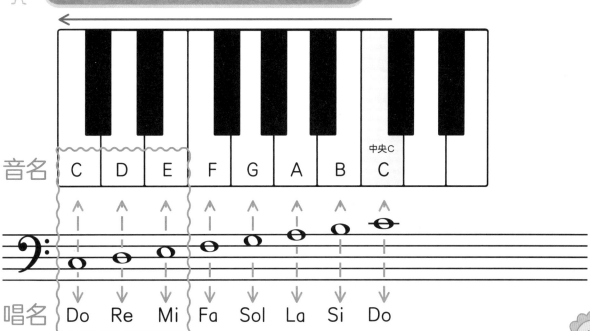

17

请小朋友对照琴键图，把不同节奏的音高唱一唱。

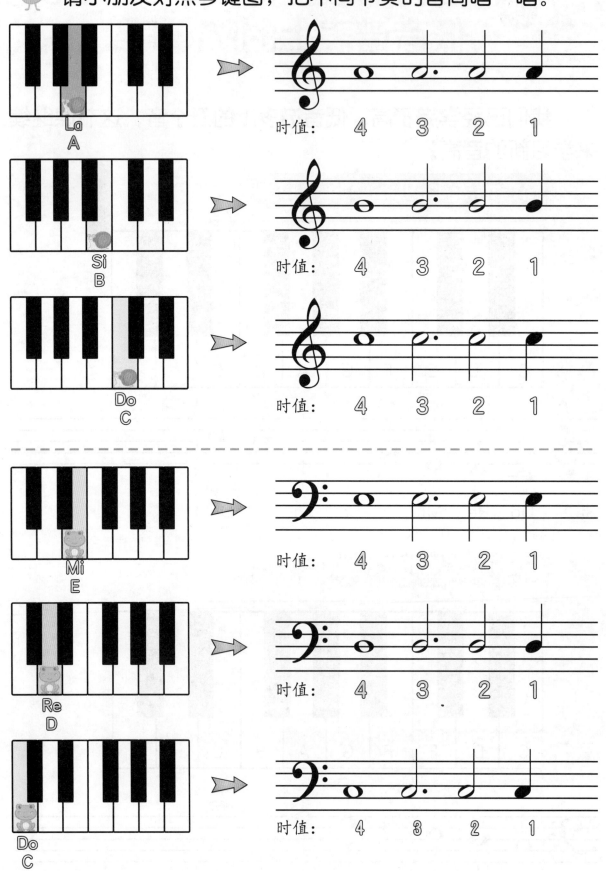

时值：　4　　3　　2　　1

时值：　4　　3　　2　　1

时值：　4　　3　　2　　1

时值：　4　　3　　2　　1

时值：　4　　3　　2　　1

时值：　4　　3　　2　　1

第 10 课 $\frac{2}{4}$ 拍子 ▶▶

这节课我们要学习的是 $\frac{2}{4}$ 拍子。大家来猜猜看，$\frac{2}{4}$ 拍每小节中的强拍和弱拍分别在第几拍呢？学会了 $\frac{2}{4}$ 拍的知识后，我们就来发挥出自己的想象力，根据已给出的拍号创作旋律吧！

 $\frac{2}{4}$ 拍子

拍号要记在谱号后面。$\frac{2}{4}$ 拍以四分音符为一拍，每小节有两拍，读作"四二拍"。

拍号

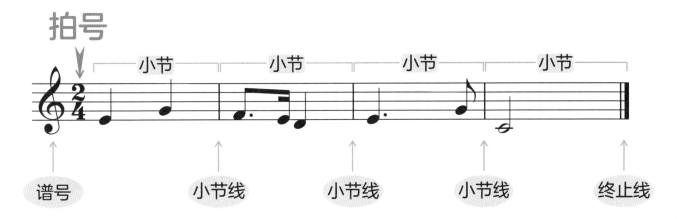

谱号　小节线　小节线　小节线　终止线

用分数来表示拍子

分子"2"表示每小节有两拍。

用五线谱上的第三线来代替，在五线谱上不需要画这个小横线。

分母"4"表示以四分音符为单位拍。

下面是 $\frac{2}{4}$ 拍的划拍图示。小朋友们拿出你们的手，跟着箭头方向一起来划拍。第一拍用红色表示，第二拍用蓝色表示。

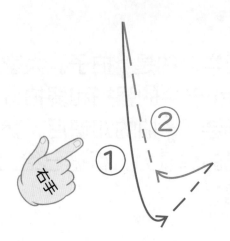

数数拍子，读下面的节奏，观察强拍和弱拍分别在第几拍上。

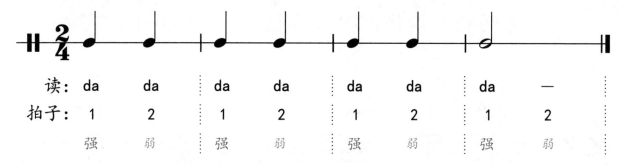

同样的节奏，请大家尝试跟着箭头方向边划拍边读节奏。

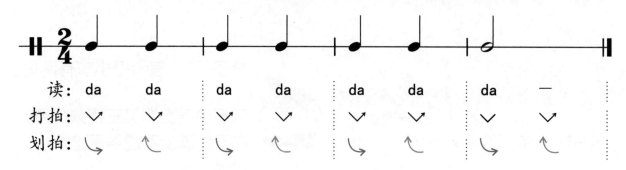

第 11 课 四分休止符 ▶

这节课我们要学习的内容是休止符，休止符是音乐休止的意思。小朋友们如果遇到休止符，要保持安静不能出声哦！

大家还记得之前学过的四分音符吗？今天要学习的休止符跟它时值相同，它叫四分休止符。

 四分休止符

我们可以用一个月饼来表示一拍，四分休止符要休止一拍。

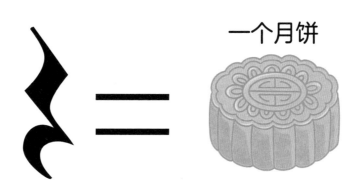

一个月饼

时值：休止一拍

打拍图示：∨

读：空

四分休止符要休止一拍，和四分音符一样每一拍的时值要均等，速度要保持一致。

按照"∨"打拍一次，读"空"并保持一拍。

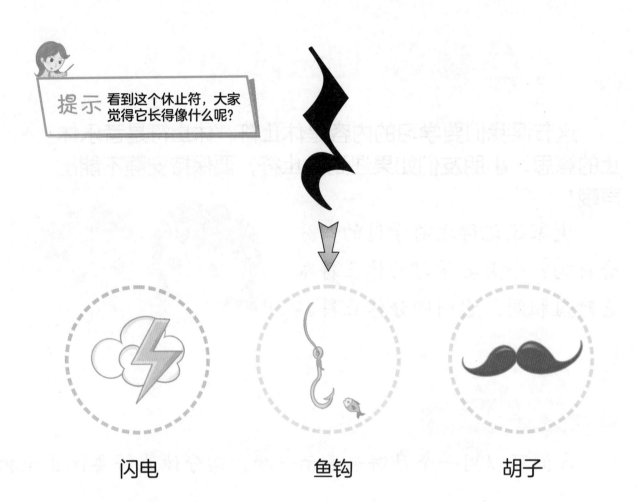

闪电　　　　　　鱼钩　　　　　　胡子

四分休止符书写顺序：

四分休止符在五线谱上的位置。

第 12 课 $\frac{3}{4}$ 拍子 ▶

今天我们要学习的新拍号是 $\frac{3}{4}$ 拍。$\frac{3}{4}$ 拍与 $\frac{2}{4}$ 拍不同，由于它的强弱规律是"强、弱、弱"，因此更容易表现出音乐中的愉快、优雅等特征。

 $\frac{3}{4}$ 拍子

$\frac{3}{4}$ 拍以四分音符为一拍，每小节有三拍，读作"四三拍"。

$$\frac{3}{4}$$

分子"3"表示每小节有三拍。

分母"4"表示以四分音符为单位拍。

$\frac{3}{4}$ 拍的划拍图示：

① ③ ②

提示 欣赏贝多芬《G大调小步舞曲》、肖邦《b小调圆舞曲》等。感受四三拍音乐的律动，感受音乐给我们带来的愉悦。

读下面的节奏，看看强拍和弱拍分别在第几拍上。

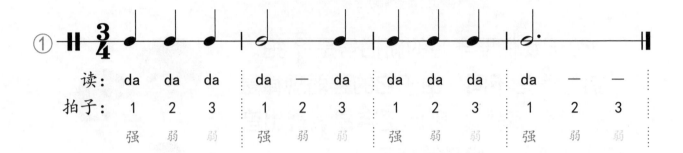

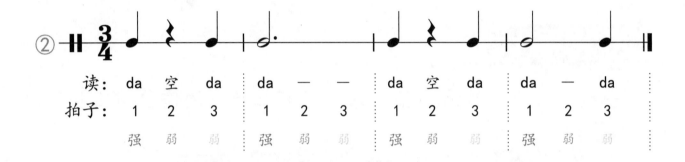

同样的节奏，请大家尝试跟着箭头方向边划拍边读节奏。

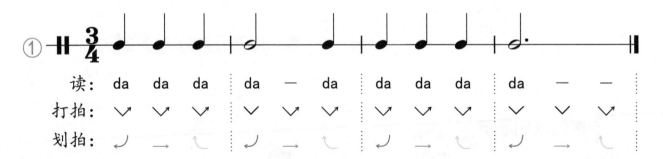

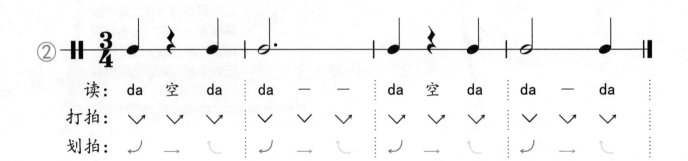

我们已经学过四分休止符，这节课要继续学习的休止符是二分休止符和附点二分休止符，同时还要进行相关的节奏练习。

 二分休止符

二分休止符拥有两个月饼，所以要休止两拍。

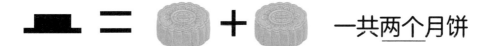
一共两个月饼

时值：休止两拍　　　打拍图示：∨ ∨
　　　　　　　　　　　　　　读：空 —

按照"∨ ∨"打拍两次，读"空"，注意要保持两拍。或者可以读"空 2"。

 提示 想想二分休止符长得像什么呢？

稻草人

学士帽

巧克力

25

附点二分休止符

附点二分休止符拥有三个月饼，所有要休止三拍。

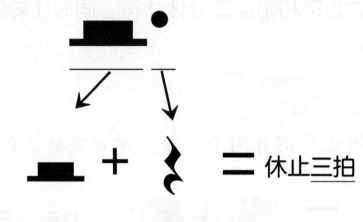

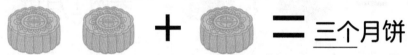

▬ 时值:休止三拍　　▬ 打拍图示：⌄⌄↗

读：空 — —

时值对应的音符与休止符

今天我们要学习的新拍号是 $\frac{4}{4}$ 拍。由于它的强弱规律是"强、弱、次强、弱"，可以表现不同的曲风，比如可以表现出抒情、愉快、柔和，也可以表现出宏伟、热情、庄严等。而 $\frac{2}{4}$ 拍的强弱规律是"强、弱"。由于这种规律更有节奏感，更有动感，会经常用在进行曲或者节奏明快的乐曲中。

$\frac{4}{4}$ 拍子

$\frac{4}{4}$ 拍以四分音符为一拍，每小节有四拍，读作"四四拍"。$\frac{4}{4}$ 拍也可以用"**C**"来标记。

$$\frac{4}{4}$$

分子"4"表示每小节有四拍。

分母"4"表示以四分音符为单位拍。

$\frac{4}{4}$ 拍的划拍图示：

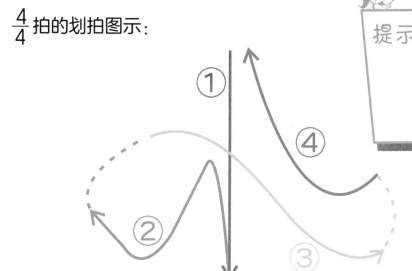

提示 欣赏莫扎特《g小调第一号钢琴四重奏》K. 478、门德尔松《仲夏夜之梦》、维瓦尔第《四季-春》等乐曲，感受四四拍不同的音乐风格。

读下面的节奏，看看强拍和弱拍分别在第几拍上。

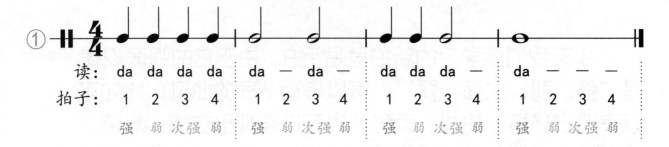

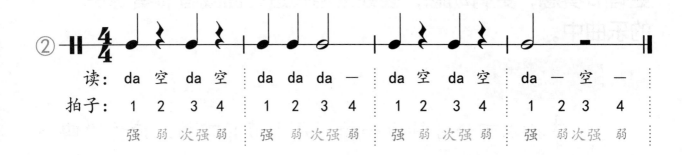

同样的节奏，请大家尝试跟着箭头方向边划拍边读节奏。

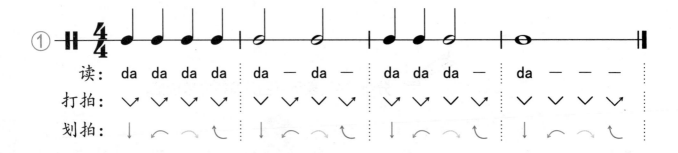

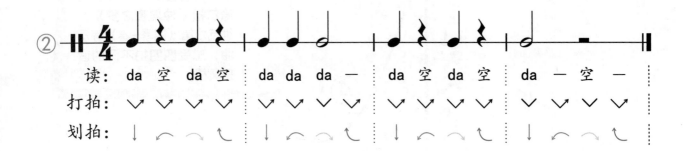

第 15 课 全休止符 ▶

今天我们要学习的休止符是全休止符。全休止符休止一小节，要写在第四线下方中间的位置。

 全休止符

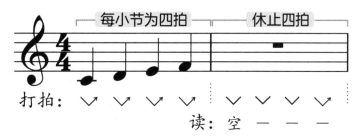
休止一小节

✳ 在 $\frac{4}{4}$ 拍的乐曲中，全休止符要休止四拍。

每小节为四拍　　休止四拍

打拍： ∨ ∨ ∨ ∨ ∨ ∨ ∨ ∨

读： 空 — — —

✳ 在 $\frac{3}{4}$ 拍的乐曲中，全休止符要休止三拍。

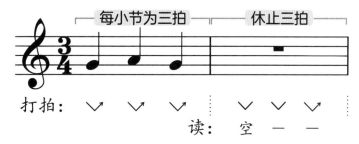

每小节为三拍　　休止三拍

打拍： ∨ ∨ ∨ ∨ ∨ ∨

读： 空 — —

✳ 在 $\frac{2}{4}$ 拍的乐曲中，全休止符要休止二拍。

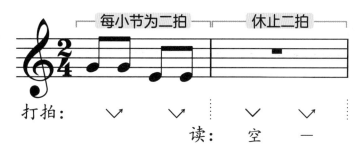

每小节为二拍　　休止二拍

打拍： ∨ ∨ ∨ ∨

读： 空 —

很多小朋友总是分不清 ━ 和 ━，总是写错位置。

请小朋友看看下面的图：在第三线上停靠着一条小船，船上有两只青蛙（两只青蛙代表休止两拍）。当小船划到对岸时（第四线），又接到了两个小伙伴，船上一共有四只青蛙（休止四拍），现在他们准备一起去钓鱼啦！

第四线

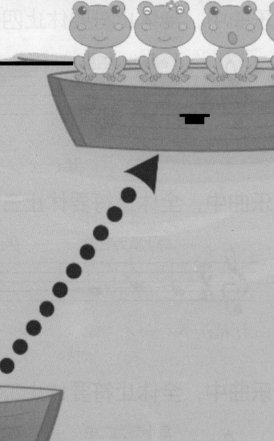

第三线

这节课我们要学习的内容是八分音符和八分休止符，主要包括它们的书写方法和节奏练习。

 八分音符

我们以一个月饼为一拍，八分音符拥有半个月饼，要保持半拍。

四分音符 一拍：

八分音符 半拍：

 提示　当两个八分音符在同一拍中时，符尾可以相连。

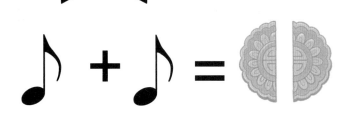

八分音符书写顺序：

①符头　　②符干　　③符尾

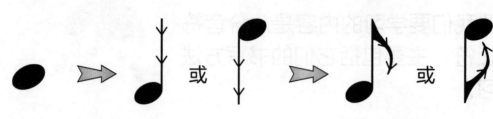

 八分休止符

八分休止符同样拥有半个月饼，要休止半拍。

四分休止符　一拍：

八分休止符　半拍： =

 时值和打拍图示

♪ 时值：半拍

 时值：休止半拍

打拍图示：

读：　da da　　空 da　　da 空

第 17 课 附点四分音符 ▶

这节课要学习新的附点音符 —— 附点四分音符。请小朋友思考，音符右边的附点要占多少时值呢？

🎵 **附点四分音符**

附点四分音符拥有一个半月饼，要保持一拍半。

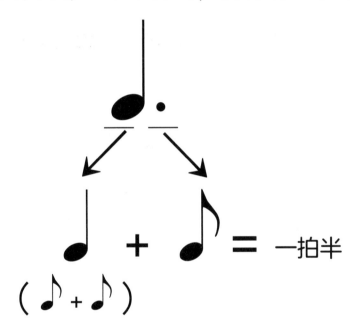

♩. = 🥮 + 🥮 ——一共一个半月饼

♩. = ♪ + ♪ + ♪ ——一共一拍半

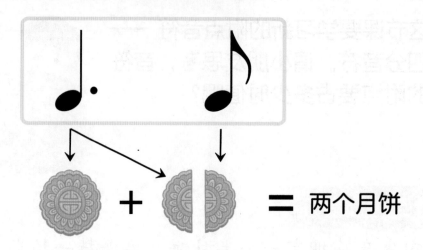

$=$ 两个月饼

打拍图示： \vee $+$ $\vee\!\!\nearrow$ $=$ 两拍

读节奏　　打拍图示

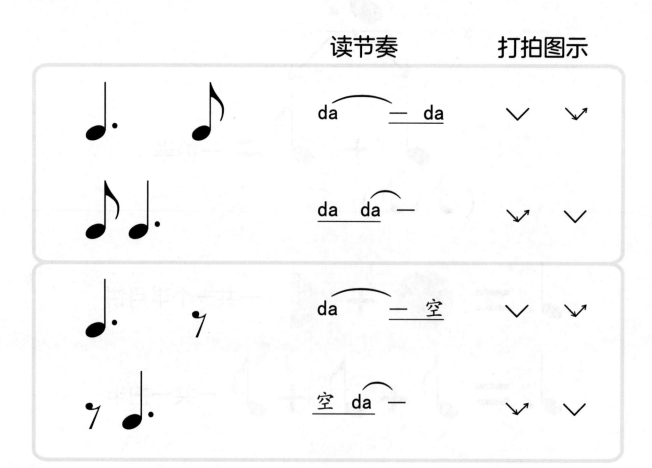

第 18 课 省略记号和演奏法记号 ▶

这节课我们要学习的内容是，在学音乐的过程中常见的省略记号和演奏法记号。

 省略记号

省略记号是为了写谱和读谱更加方便而采取的一些省略方法。

1.移动八度记号

"8^{va} - - - - - ⌐" 在音符上方，表示虚线范围内的音要移高一个八度来演奏。

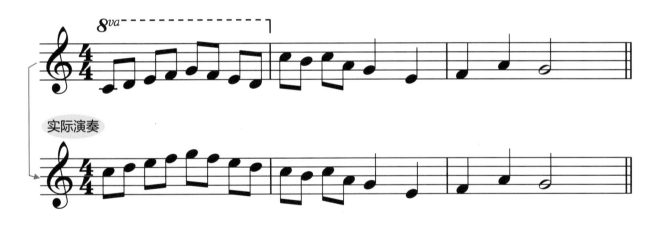

实际演奏

"8^{vb} - - - - ⌐" 在音符下方，表示虚线范围内的音要移低一个八度来演奏。

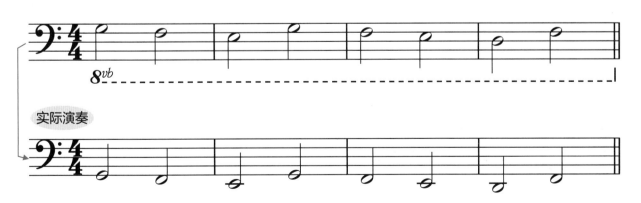

实际演奏

2.反复记号

反复乐曲中某一段落时可以用" ‖: :‖ "来表示。如果是从头反复，只需最后写" :‖ "即可。

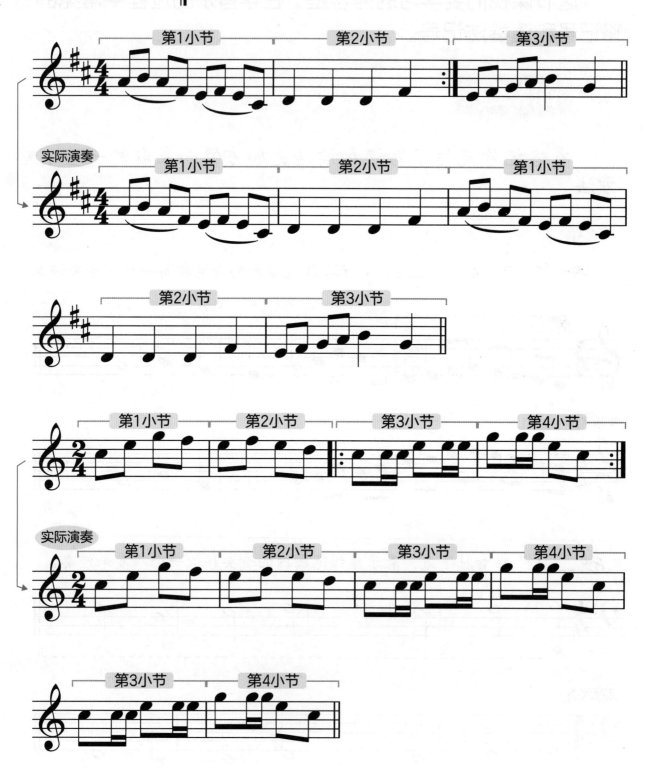

当要演奏不同的结尾时用"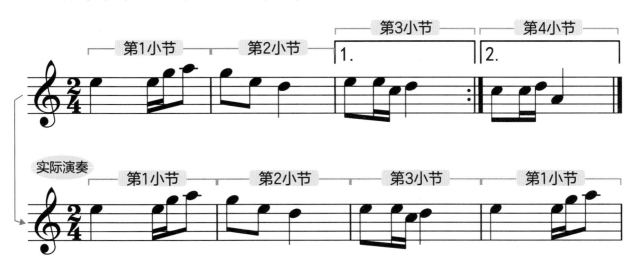"来表示，第二遍演奏时要略过"⌐1.⌐"部分。

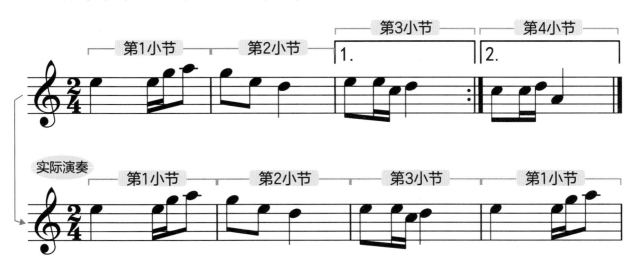

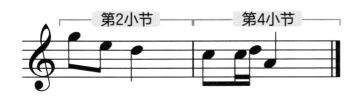

演奏法记号

演奏法记号是为了在演奏乐曲时，使音乐更加丰富、更加准确而采用的一些演奏方法。

1.连音记号

用连线"⌒"来标记，表示连线内的音符演奏时要连贯。

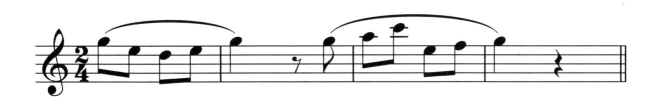

2.断奏记号

符头上有"·"记号，表示实际演奏占该音符时值的一半。

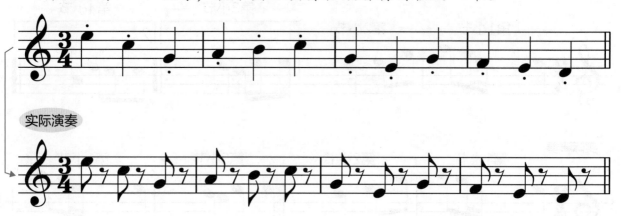

符头上有" ▼ "记号，表示实际演奏占该音符时值的四分之一。

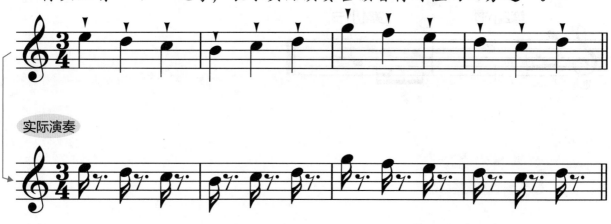

符头上有" ⊤ "记号，表示实际演奏占该音符时值的四分之三。

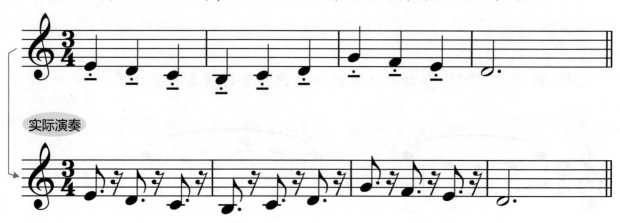

3.琶音记号

在音符的左边有"　{　"记号，表示该和弦要由下而上快速地逐音弹奏，并保持该和弦的时值。

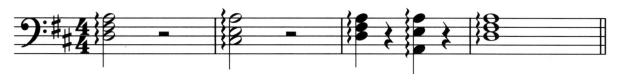

4.重音记号

符头上有"＞"记号，表示该音符演奏时要相对有力，音量要强些。

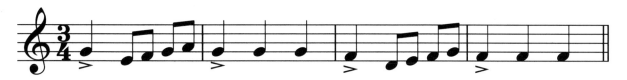

5.延长音记号

音符上有"⌒·"记号，表示演奏时需自由延长该音符的时值。

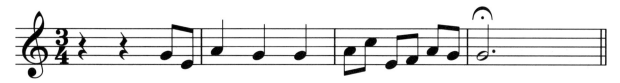

6.同音连线

用"⌒"连接两个相邻且音高相同的音，表示只演奏第一个音，但要保持这两个音符时值的总和。

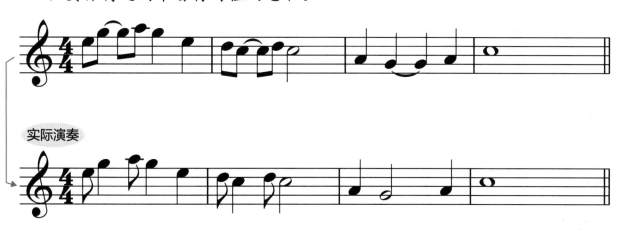

实际演奏

第 19 课 音的分组 ▶▶

　　钢琴的键盘由88个琴键组成，其中有52个白键和36个黑键。这些琴键是将七个基本音级Do、Re、Mi、Fa、Sol、La、Si 重复循环使用的。为了区别唱名相同而在不同音区上的音，我们将把这些琴键进行分组。

　　我们之前学过高音谱表上的七个基本音级是属于小字一组的。小字一组在键盘上的正中央，用小写字母来标记并在右上方加上数字1。

小字一组标记： c^1　d^1　e^1　f^1　g^1　a^1　b^1

　　比小字一组高一个组别的叫作小字二组，同样用小写字母来标记并在右上方加上数字2。向上分别为：小字二组、小字三组、小字四组、小字五组。

小字二组标记： c^2　d^2　e^2　f^2　g^2　a^2　b^2

小字三组标记： c^3　d^3　e^3　f^3　g^3　a^3　b^3

小字四组标记： c^4　d^4　e^4　f^4　g^4　a^4　b^4

小字五组标记： c^5　（键盘中的小字五组只有一个基本音级）

　　比小字一组低一个组别的叫作小字组，向下分别为：小字组、大字组、大字一组、大字二组。大字组用大写字母来标记并在右下方加上数字。

小字组标记： c　d　e　f　g　a　b

大字组标记： C　D　E　F　G　A　B

大字一组标记： C_1　D_1　E_1　F_1　G_1　A_1　B_1

大字二组标记： A_2　B_2　（键盘中的大字二组只有两个基本音级）

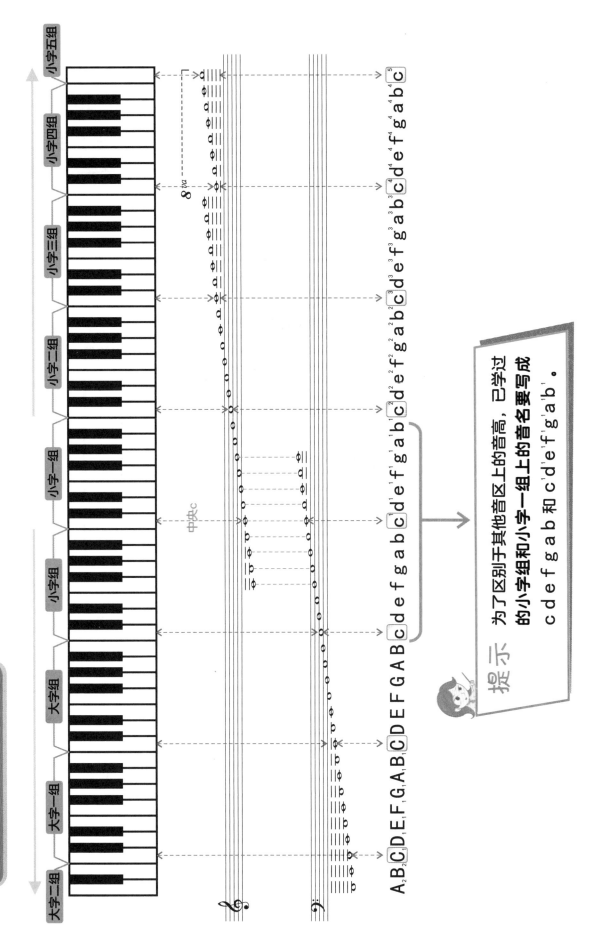

钢琴键盘对照图

41

第 20 课 小字二组上的七个基本音级 ▶

我们在入门篇中已经学过高音谱表小字一组的七个基本音级了，即 𝄞 ，今天要学习的是小字二组上的七个基本音级，同样要学习这些音在高音谱表上书写的位置，以及它们的音名如何标记。

下面是小字二组的琴键图，这组的七个基本音级在高音谱表上分别在什么位置？

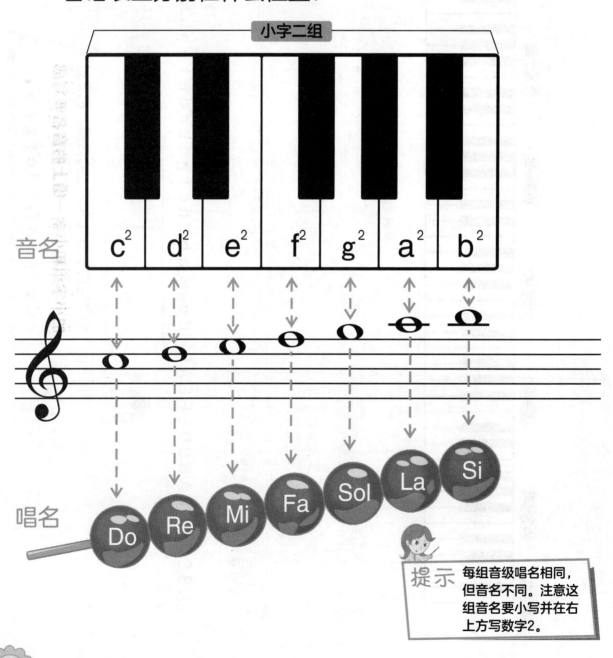

小字二组

音名 | c^2 | d^2 | e^2 | f^2 | g^2 | a^2 | b^2

唱名 Do Re Mi Fa Sol La Si

提示 每组音级唱名相同，但音名不同。注意这组音名要小写并在右上方写数字2。

请小朋友对照下面的琴键图，把不同节奏（ ♩. ♩ ♪ ）的音高唱一唱。

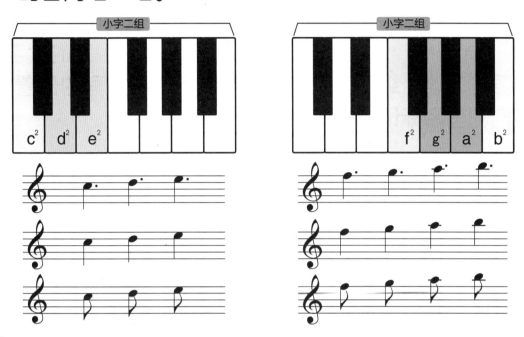

小字一组上的五个音经常用低音谱表来书写，下面是这五个音在低音谱表上的位置。

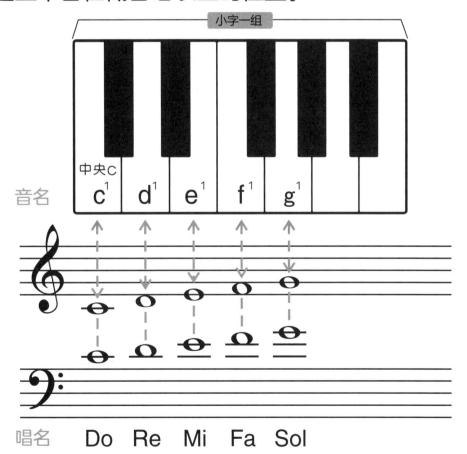

第 21 课 大字组上的七个基本音级 ▶▶

我们在入门篇中已经学过低音谱表小字组的七个基本音级，即 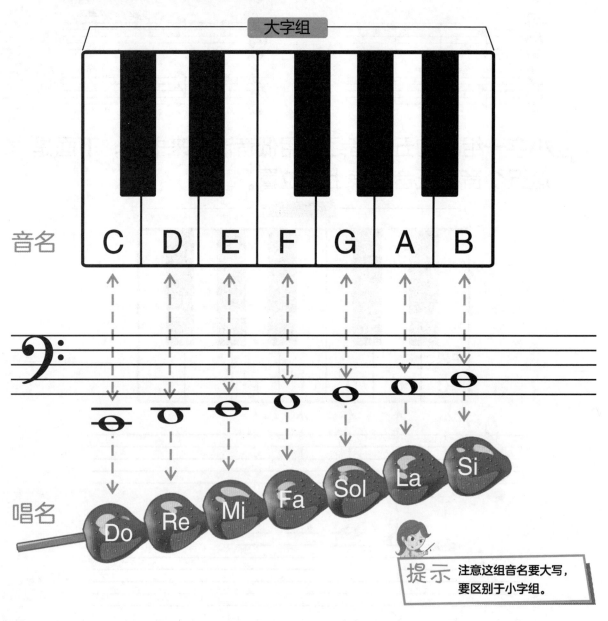，今天要学习比它低一个组别的大字组。我们要学习这个组别上的音高在低音谱表上书写的位置，以及它们的音名标记方法。

下面是大字组的琴键图，这组的七个基本音级在低音谱表上分别在什么位置？

大字组

音名 C D E F G A B

唱名 Do Re Mi Fa Sol La Si

提示 注意这组音名要大写，要区别于小字组。

请小朋友对照下面的琴键图，把不同节奏（ ♩· ♩ ♪ ）的音高唱一唱。

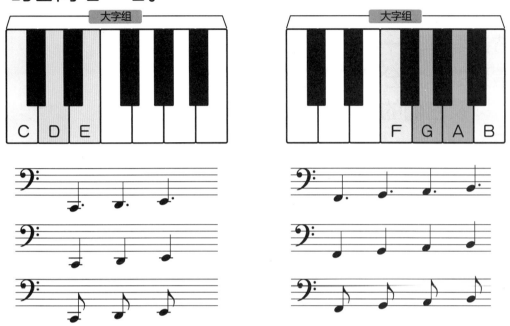

小字组中的Fa、Sol、La、Si、Do经常用高音谱表来书写，下面是这五个音在高音谱表中的位置。

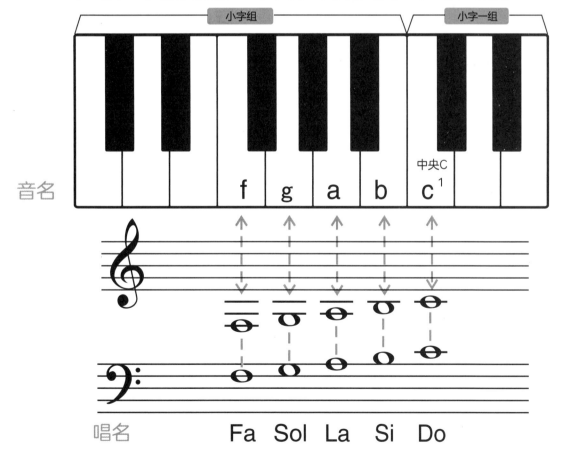

我们已经学过 ○ ♩ ♪ 了,这节课要学习十六分音符♪ 和几种常见的十六分音符节奏组合形式,以及它们的书写方法和节奏练习。

十六分音符

十六分音符拥有 $\frac{1}{4}$ 个月饼,要保持 $\frac{1}{4}$ 拍。

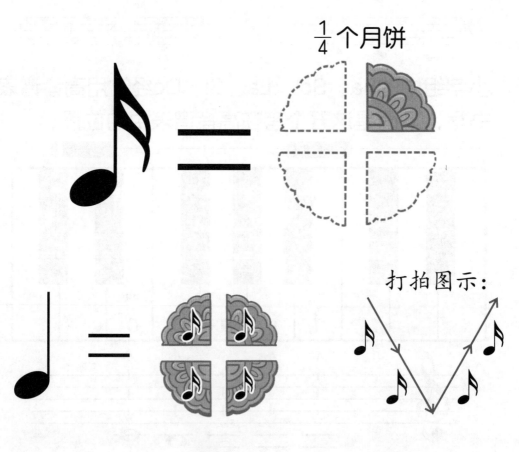

$\frac{1}{4}$ 个月饼

打拍图示:

提示　当十六分音符在同一拍中时,符尾要相连。
♪♪♪♪ = � 或 𝅘𝅥𝅯𝅘𝅥𝅯𝅘𝅥𝅯𝅘𝅥𝅯 = ▬▬▬▬

十六分音符节奏组合形式

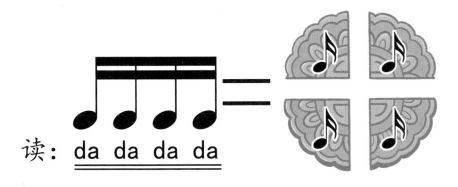 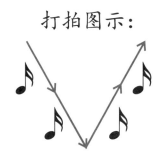

读：da da da da

打拍图示：

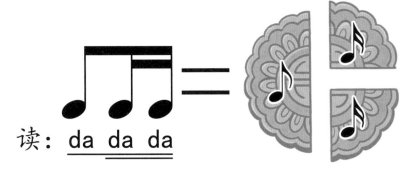 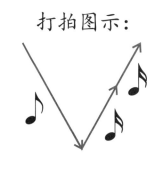

读：da da da

打拍图示：

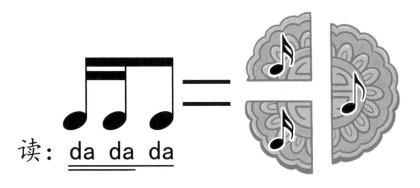 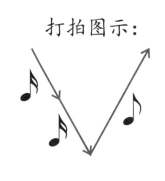

读：da da da

打拍图示：

第 23 课 附点八分音符 ▶

我们已经学过 ♩· 和 ♪· 两个附点音符，今天要学习附点八分音符 ♪· 。和之前学过的附点音符相比，它的附点是多少时值呢？

附点八分音符

附点八分音符拥有 $\frac{3}{4}$ 个月饼，要保持 $\frac{3}{4}$ 拍。

$$(\flat\flat + \flat\flat) = \frac{3}{4} \text{拍}$$

♪· = 一共 $\frac{3}{4}$ 个月饼

♪· = ♪ + ♪ + ♪ 一共 $\frac{3}{4}$ 拍

附点八分音符的常用组合形式

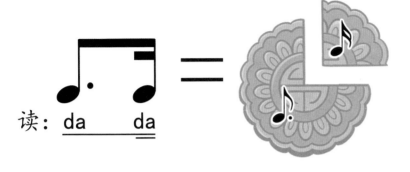

读：da da

打拍图示：

读：da da

同音连线

复习所有附点音符

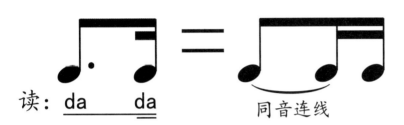

第 24 课 变音记号 ▶

变音记号是指升高或降低基本音级的记号。它要标记在符头的左边。

升记号 ♯

"♯"表示基本音级要升高半音，要写在符头左边。（"半音"会在下一课中讲解。）

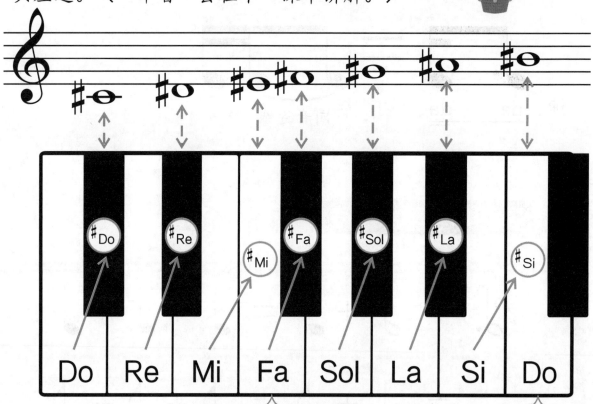

♯Mi和Fa音高相同，是在同一个琴键上，但音名和记法不同。

♯Si和Do音高相同，是在同一个琴键上，但音名和记法不同。

 提示　升记号中间部分要对准符头书写，也就是要对准"线"或者"间"。

如：　　间上　线上

降记号 ♭

"♭" 表示基本音级要降低半音，要写在符头左边。

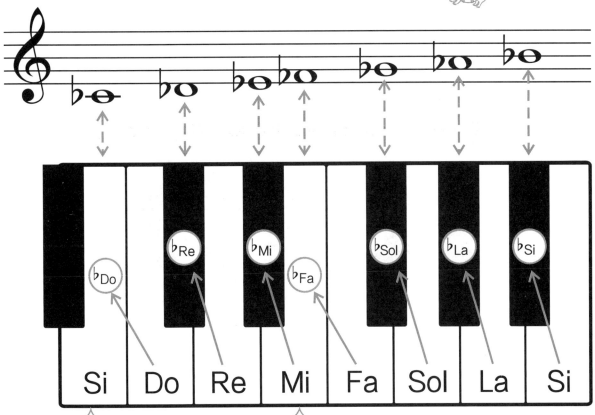

♭Do与Si音高相同，是在同一个琴键上，但音名和记法不同。

♭Fa与Mi音高相同，是在同一个琴键上，但是音名和记法不同。

提示：降记号中间部分要对准符头书写，也就是要对准"线"或者"间"。如：

线上　间上

还原记号 ♮

"♮" 表示把升高或降低的音还原到基本音级，要写在符头左边。

提示：还原记号中间部分要对准符头书写，也就是要对准"线"或者"间"。如：

线上　间上

第 25 课 半音和全音▶

我们可以根据两个音的距离来判断它们是属于"半音"还是"全音"。

在键盘上，相邻两个琴键的关系为半音。注意，这里包括黑键。

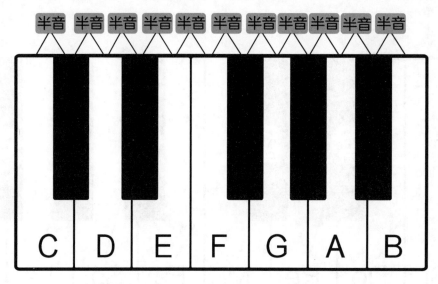

谱例

比才：《哈巴涅拉》

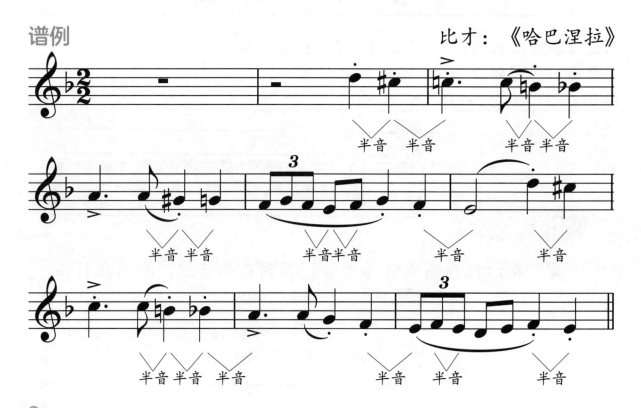

全音

在键盘上，相隔一个琴键的关系为全音，包括相隔一个白键或一个黑键。

提示 除了已标注的"全音"外，在琴键上还能找到其他的"全音"吗?

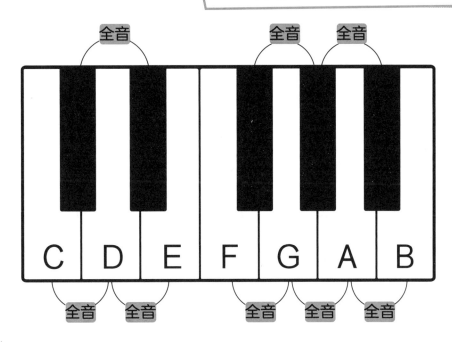

谱例

海顿 曲

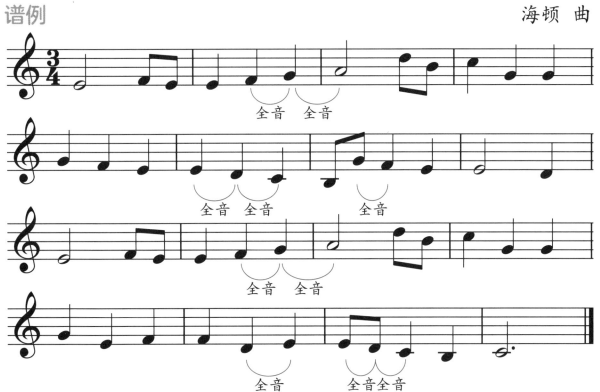

第 ㉖ 课 自然大调音阶与自然小调音阶 ▶

　　音阶是指将调式中的音从某个音开始上行或下行依次排列起来的次序。音阶包括五声调式音阶、七声调式音阶、大调式音阶、小调式音阶等。这节课我们来学习最基本的两种调式音阶：自然大调音阶和自然小调音阶。

自然大调音阶

　　自然大调音阶可以从任何音级向上排列，其规律为：全音、全音、半音、全音、全音、全音、半音。

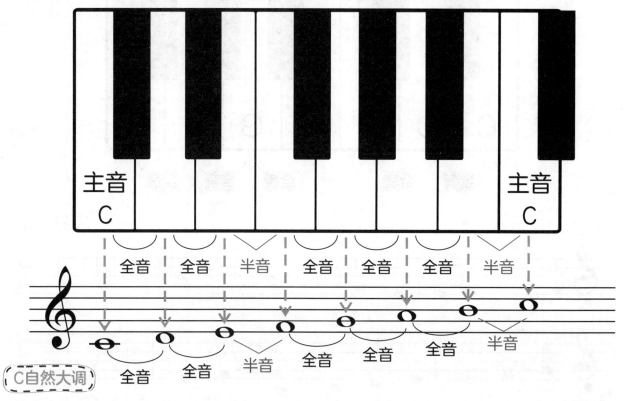

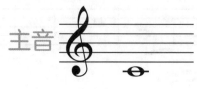

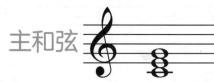

　　主音是指音阶开始的音，主音的音名也作为调式音阶的名称。大调式音阶的名称要大写，小调式音阶的名称要小写。

　　主和弦是指主音和其上方第三个音、第五个音构成的和弦。

54

自然小调音阶

自然小调音阶可以从任何音级向上排列，其规律为：全音、半音、全音、全音、半音、全音、全音。

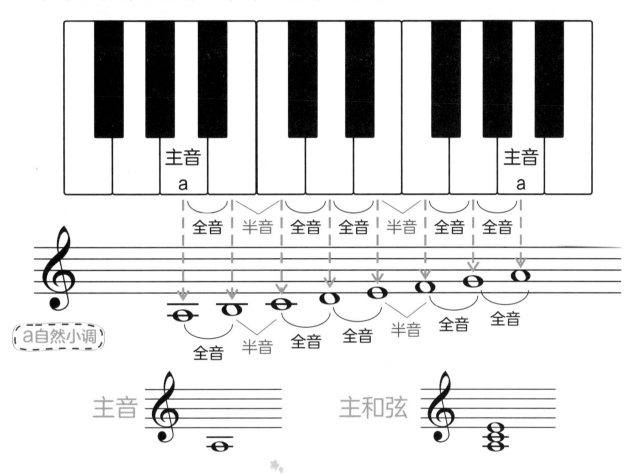

a自然小调

主音

主和弦

大调与小调的关系

大调与小调开始的主音不同，大调的第六个音为其关系小调的主音。

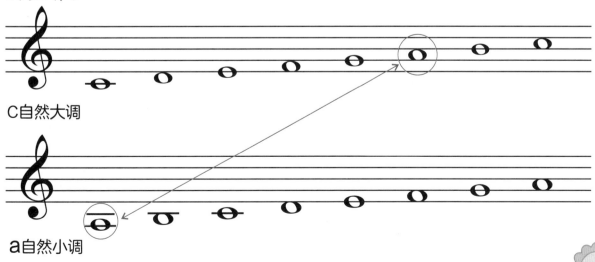

C自然大调

a自然小调

第 27 课　音乐速度术语 ▶▶

　　音乐的速度与乐曲的内容有着密切的联系。速度的术语是用文字来表示的，至今广泛使用的是意大利文。速度的术语要写在乐曲开端五线谱的上方。

常用音乐速度术语

速度术语	中文标记	节拍器速度标记
Largo	广　板	♩=40～50
Lento	慢　板	♩=50～56
Adagio	柔　板	♩=56～60
Andante	行　板	♩=60～69
Moderato	中　板	♩=88～96
Allegretto	小快板	♩=96～110
Allegro	快　板	♩=110～160
Presto	急　板	♩=160～192

渐慢速度：

ritardando（简写：rit. ）　　　rallentando（简写：rall. ）

恢复原速：

a tempo　　　tempo I